EUGÈNE DELACROIX

EN VENTE CHEZ LE MÊME LIBRAIRE

CONFESSIONS DE MARION DELORME
PAR EUGÈNE DE MIRECOURT

60 livraisons à 25 centimes, avec gravures.
18 fr. l'ouvrage complet par la poste.

PARIS. — TYP. SIMON RAÇON ET COMP., RUE D'ERFURTH, 1.

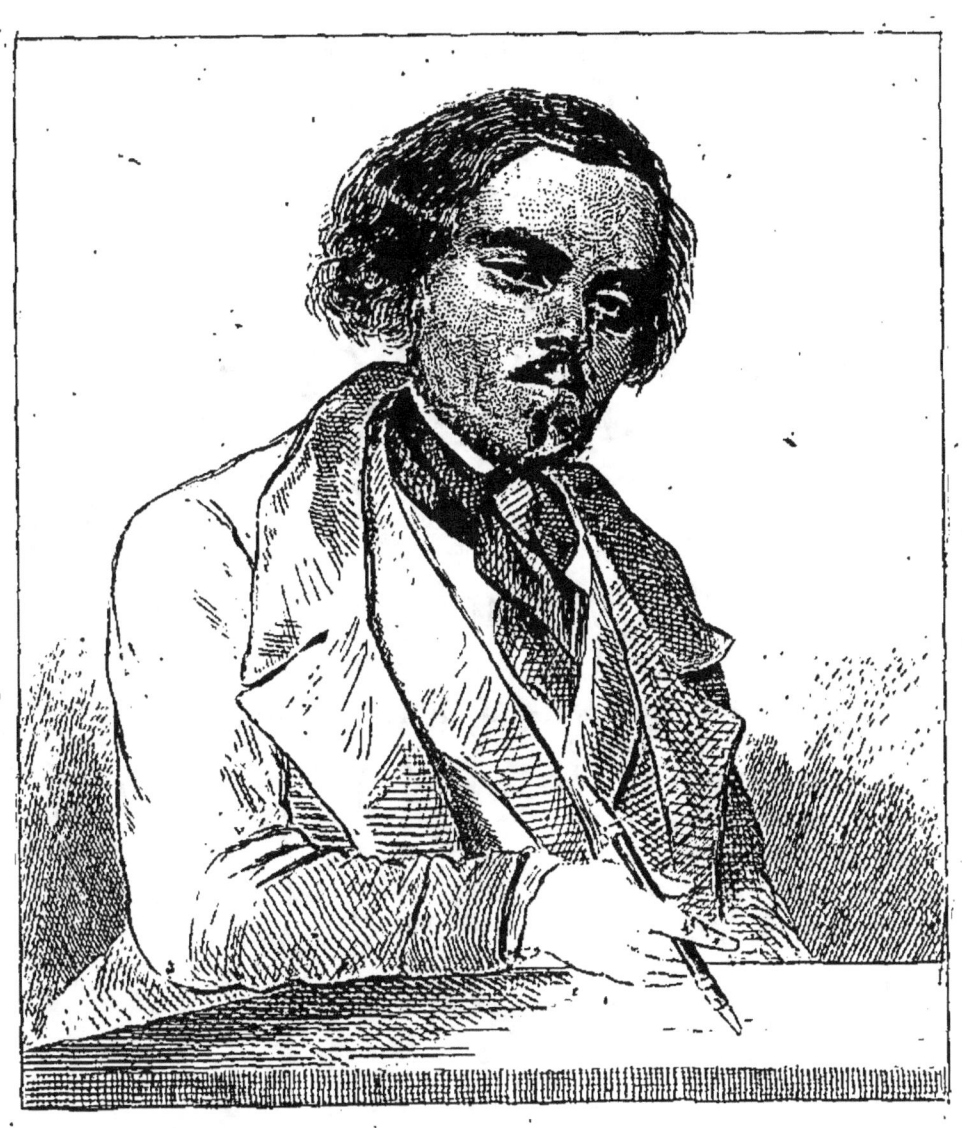

EUGÈNE DELACROIX.

Publié par G. HAVARD. Imp. de Mangeon 67 r. S.t Jacq. Paris.

LES CONTEMPORAINS

EUGÈNE
DELACROIX

PAR

ÉUGÈNE DE MIRECOURT

Précédé d'une lettre à M. Jules Janin.

PARIS
GUSTAVE HAVARD, ÉDITEUR
15, RUE GUÉNÉGAUD, 15
1856

L'auteur et l'éditeur se réservent le droit de traduction
et de reproduction à l'étranger.

CHRONIQUE DES CONTEMPORAINS

A JULES JANIN.

Monsieur,

Vous avez publié dans le journal des *Débats* un nouvel article où vous traînez les biographes dans tous les égouts de votre style, et où vous exhalez contre eux une rage voisine de l'hydrophobie.

Vous parlez d'un de ces abominables scélérats, d'un homme *sans foi ni loi, sans feu ni lieu*, d'un gredin sans vergogne, qui, dites-vous, est l'*image exacte* et le *portrait fidèle* de tous ces Cartouche de la phrase qui *s'attaquent aux plus honnêtes gens pour en tirer une rançon ou pour les diffamer.*

Puis vous terminez l'histoire par ce paragraphe sinistre :

« A la fin, n'en pouvant plus de pâles
« couleurs, de honte et de mépris, par la
« pluie et par le vent d'hiver, à un bout
« de corde qu'il avait volé, il se pendit à
« la poutre de son grenier. Huit jours
« après, on entendit ce cadavre tomber en
« purulence, et, par prudence plutôt que

« par pitié, on lui fit présent d'un mor-
« ceau de linceul. »

Ah! bonté divine, monsieur Janin! quelle peinture! C'est à faire dresser les cheveux, c'est à glacer d'épouvante quiconque, à l'avenir, tracera la première ligne d'une biographie.

Jugez de mes réflexions, à moi qui ai eu le malheur de publier la vôtre.

Il est évident que je n'ai *volé aucun bout de corde*, qu'on ne m'a trouvé *pendu à la poutre d'aucun grenier* et que personne jusqu'ici ne m'a *fait présent d'un morceau de linceul*; mais, pour tout le reste, on affirme que vous avez eu l'intention d'établir un léger parallèle..... Je ne le crois pas, monsieur Janin, je ne le

crois pas!... Il est impossible que l'orgueil blessé d'un critique descende à ce comble de sottise et d'ignominie.

Cependant, pour le repos de ma conscience, ouvrons le volume qui vous est consacré.

J'y trouve les assertions suivantes :

« Que les lauriers classiques n'eurent
« jamais l'honneur de ceindre votre front;
« — que vous aimez les sauces à la lyon-
« naise; — que vous avez eu pour un
« barbet l'affection la plus sincère ; — que
« les feuilletons de Geoffroy obtenaient et
« obtiennent encore toutes vos sympa-
« thies; — que vous vous êtes fait critique
« par désespoir d'être autre chose; — que
« votre plume est ignorante, passionnée,

« capricieuse, injuste ; — que vous *erein-*
« *tez* systématiquement ceux qui ne ca-
« ressent pas votre gros amour-propre
« bourgeois et ventru ; — que vous avez
« enlaidi et rapetissé tout ce qui est beau,
« tout ce qui est grand, témoin Balzac et
« notre grand poëte en exil ; — que votre
« *Ane mort* est un livre ignoble ; — que
« la *Religieuse de Toulouse* et les *Gaie-*
« *tés champêtres* sont de franches coqui-
« neries littéraires ; — que l'épisode des
« *Deux Filles de Séjan*, dans *Barnave*,
« appartient à Félix Pyat ; — que vous
« avez été médiocre dans tous les genres ;
« — que vous écrivez intrépidement tou-
« tes les balourdises qui viennent sous
« votre plume, comme par exemple, « que
« le Rhône coule à Marseille ; » et que « le

« homard est le *cardinal* des mers ; » — « enfin que l'histoire de votre mariage, « racontée par vous-même, est d'une haute « inconvenance. »

Voilà bien tout, monsieur Janin.
Et, s'il vous plaît, que pouvais-je dire? N'est-ce point là votre histoire, bien avérée, bien authentique, imprimée cent fois, à toutes les époques, et connue de la France entière?

Oh! ouï, monsieur Janin, vous n'avez pas tort, on rencontre trop souvent dans les carrefours de la presse parisienne de ces *bandits de la parole* et de ces *brigands de la plume*, critiques ou biographes, qui *insultent et calomnient à outrance*, et qui flétrissent les *bonnes re-*

nommées ou les gloires honnêtes. Ces misérables, on doit les démasquer à tout prix ; c'est un acte méritoire de poursuivre cette *race abjecte*, de châtier ces *Thersite*, d'écraser sans miséricorde ces *bêtes puantes* et de les *achever à coups de pied.*

Depuis deux ans, monsieur Janin, ceci rentre dans la mission que je m'impose.

Il y a même, ainsi que vous l'affirmez, certains de ces *infâmes* qui se placent en embuscade, comme le bandit de Lesage, et vous rançonnent, l'escopette au poing.

Ni vous ni moi, Dieu merci ! ne ressemblons à ces *mendiants de grande route.*

Pour mon compte, je sais une chose, monsieur Janin, c'est que la seule force de ma publication consiste dans son honnêteté. Depuis longtemps mes pauvres

volumes seraient emportés dans les tempêtes qu'ils soulèvent, si leur auteur, comme la femme de César, n'était pas audessus du soupçon.

Le jour où les *drôles sans valeur et sans vergogne* que je cingle de ma lanière pourraient me reprocher un seul acte contre l'honneur, soyez sûr, monsieur Janin, qu'ils le proclameraient au grand jour, sans recourir à de lâches insinuations et sans cacher leur rancune sous la forme du logogriphe.

Quand on accuse, on accuse hautement, sans réticences; on déchire les voiles, on nomme les coupables, on les force à s'asseoir sur la sellette, et le public juge.

Celui qui procède autrement, monsieur Janin, celui-là seul est une *lingua*

dolosa, une langue rusée et perfide, un cœur fourbe, un personnage *digne de la corde*, comme vous dites si bien.

Votre article n'est pas adroit, mon pauvre critique.

On pourrait croire que les *Débats*, un journal grave, qui doit observer au moins les lois du décorum, même en supposant qu'il ignore celles de l'honnêteté politique et littéraire, ouvre ses colonnes à cette folle diatribe tout exprès pour se faire l'organe de vos vengeances.

Vous semblez insinuer qu'un biographe seul, M. Sylvestre, auteur ainsi que nous d'une notice sur Eugène Delacroix, est honnête et recommandable[1], tandis que les au-

[1] Au moment où nous mettons sous presse, voici ce que raconte un journal :

tres, *sortis des plus viles extrémités de la littérature*, et poussés par la *nécessité de vivre*, par la *faim*, par un *violent désir de renommée*, ne méritent ni considération ni créance...

Allons donc, monsieur Janin, vous ne pensez pas un mot de tout cela, du moins pour ce qui me concerne.

Mieux que personne vous savez que

« Dernièrement, M. Sylvestre fut trouver Horace Vernet, et, après lui avoir dit qu'il se proposait de faire sa biographie, il le pria de lui communiquer toutes les notes, documents et renseignements qu'il aurait en sa possession, attendu qu'il voulait traiter le sujet *ex professo*. Horace Vernet accéda à la demande du biographe et lui confia, entre autres documents précieux, une série de lettres manuscrites qu'il avait écrites en Russie, lui recommandant toutefois de n'y puiser que des renseignements, et de vouloir bien, si l'envie lui prenait d'en extraire quelques passages, les soumettre préalablement à son approbation.

« Cela bien convenu, que fait M. Sylvestre ? Il s'en

j'ai toujours vécu de ma plume, sans connaître ni la faim ni la vie de bohème.

A l'heure périlleuse des débuts, j'étais aidé par ma famille. Si je me suis fait momentanément biographe, c'est par conscience, et non par nécessité. Que voulez-vous? le siècle est si coupable, la littérature est si perverse; il y a tant de mau-

va tout droit aux bureaux de la *Presse*, et offre à M. de Girardin, moyennant la somme de 500 francs, le droit de publier les lettres d'Horace Vernet dans le feuilleton de son journal. M. de Girardin accepte, donne 400 francs au lieu de 500 francs, et les lettres intimes de l'auteur de la *Smala* sont imprimées telles quelles dans la *Presse*, où vous avez pu les lire ces jours derniers.

« Aujourd'hui, Horace Vernet intente à M. Théophile Sylvestre un procès en... comment dit-on au Palais?... en abus de confiance. Nous verrons la décision des juges.

« Signé : BALECH DE LAGARDE. »

Nous laissons à M. Janin le soin des commentaires.

vaise foi, tant d'impudeur, tant de charlatanisme!

L'amour du lucre, la spéculation, n'entrent pour rien dans mon œuvre, et, quand il vous plaira d'en avoir la preuve, interrogez mes amis, dont plusieurs ont l'air d'être des vôtres, parce qu'ils ont peur de vos griffes et du feuilleton des *Débats*.

Tout le monde n'a pas le courage de vous dire crûment de bonnes et franches vérités, monsieur Janin.

Que parlez-vous d'*estropiés de la comédie et du mélodrame, du roman et du journal?* Ce n'est pas moi que vous désignez par cette qualification pittoresque. Après avoir fait jouer, en 1846, à la Comédie-Française, un drame en cinq actes qui a obtenu quelque succès, et dont vous

avez été forcé de rendre compte sans trop
d'injustice; il m'a fallu renoncer au théâtre
pour écrire trente volumes de romans, exi-
gibles par traité. Ces romans se sont ven-
dus un peu mieux que les vôtres; mais le
public a si mauvais goût! Passons.

Je voulais seulement vous démontrer
que l'auteur des *Confessions de Marion
Delorme*, de *Masaniello*, de la *Fille de
Cromwell*, des *Mémoires de Ninon de
Lenclos* (tous livres commandés, hélas! et
dont je n'ai choisi ni le sujet ni le titre), est
bien moins un estropié du roman que l'au-
teur de l'*Ane mort* et de la *Religieuse de
Toulouse*.

D'autre part, je ne suis pas plus que
vous un estropié du théâtre. J'ai les cinq
actes de *Madame de Tencin* à vous offrir;

et vous me présentez, en revanche, tre :
lignes de votre composition dans la T. :
de Nesle. Partant, quittes.

Vous le voyez, je suis bon prince, et
j'y mets des formes.

Ah! monsieur Janin, croyez-moi, n'es-
sayez jamais d'en imposer au public et de
lui donner méchante opinion de mes œu-
vres, de ma personne et de mon caractère;
n'essayez jamais de m'appeler *diffamateur
de profession*, *calomniateur à tout en-
treprendre*. Je rends justice aux gloires
véritables, principalement à celles que vous
avez voulu salir. Lisez les biographies du
baron Taylor, — de Méry, — de Gérard de
Nerval, — de Samson, — de Béranger, — de
Meyerbeer, — de madame de Girardin, —
de François Arago, — de Rose Chéri, —

d'Alexandre Dumas fils, — de Lacordaire, — de Raspail, — de Balzac, — d'Alfred de Vigny, — de Berryer, — de Victor Hugo et de vingt autres : vous reconnaîtrez, monsieur Janin, que je rends justice au talent, à l'honnêteté, au vrai mérite.

Je n'ai, certes, pas fait le voyage de Jersey pour attendre l'auteur des *Orientales* au coin d'une falaise, braquer sur lui l'escopette et le contraindre à signer la lettre suivante.

Lisez, je vous prie.

« Marine Terrace, 17 janvier.

« Je reçois aujourd'hui même, monsieur et
« cher et honorable confrère, les pages si
« élevées et si cordiales que vous avez bien
« voulu me consacrer. Je les ai lues avec

« émotion et attendrissement. Nous autres
« proscrits, nous avons l'oreille ouverte à
« toutes les voix de la patrie ; jugez comme
« elles nous vont à l'âme quand elles pronon-
« cent notre nom ! Mon nom, vous faites plus
« que le prononcer, vous l'enchâssez dans
« votre prose excellente et solide, vous en fai-
« tes le piédestal et le bas-relief de cette
« statue future et mystérieuse que tous les
« hommes de lutte et de conviction rêvent
« dans je ne sais quel orgueil que donne l'é-
« preuve. C'est une sorte d'à-compte que votre
« noble esprit paye à mes travaux et à mes
« souffrances au nom de l'avenir...

« Toute ma famille se joint à moi pour vous
« remercier. Il y a dans votre écrit un beau
« talent et un beau courage. Je vous rends
« grâces de ce vaillant et généreux témoi-
« gnage ; je relirai plus d'une fois vos pages.
« Il est bon d'avoir de ces rayons-là dans
« l'âme quand on passe sa vie face à face avec
« l'Océan et le devoir, ces deux immensités.

« Quand vous verrez mon cher Louis Bou-

« langer, partagez avec lui le tendre et pro-
« fond serrement de main que je vous en-
« voie.

« Victor Hugo. »

La publicité du journal, qui accueille vos articles, monsieur Janin, donne à tous les biographes honnêtes, et particulièrement à votre serviteur, le droit de légitime défense.

Quand vous parlerez d'un homme de lettres ignoble qui écrit des *pages souillées de honte et de haine, d'envie et de mensonge, de délation et de mendicité*, n'oubliez pas d'établir une exception en ma faveur, d'abord, avant de vous occuper de M. Sylvestre. Il faut empêcher la confusion et les dangereux commentaires.

Vous comprenez, mon pauvre mon-

sieur Janin, qu'il m'est impossible de bien traiter tout le monde.

A chacun selon ses œuvres.

Consolez-vous de n'avoir pas reçu de moi des éloges auxquels mes lecteurs n'auraient pu croire,—et que le ciel vous pardonne votre style creux, les allures sournoises de votre critique, vos antipathies déloyales et vos sauts de carpe littéraires.

EUGÈNE DE MIRECOURT.

EUGÈNE DELACROIX

En septembre 1792, le département de la Marne élut au nombre de ses députés à la Convention nationale un citoyen qui s'était fait remarquer par son dévouement à la République une et indivisible, par ses déclamations contre les prêtres, et par tout ce qu'on appelait alors du patriotisme.

Il se nommait Charles Delacroix-Constant.

On l'avait vu, — chose admirable ! — organiser en un clin d'œil les phalanges de volontaires prêtes à rejoindre Dumouriez dans l'Argonne. Bien plus, il avait tenu positivement à équiper à ses frais la moitié d'un bataillon, son âge ne lui permettant pas de marcher lui-même à la défense du territoire.

Il n'était pas loin d'atteindre son douzième lustre.

Delacroix Constant prit place au milieu des hommes de la plaine. Jusqu'au 9 thermidor, il ne parut qu'une seule fois à la tribune, et ce fut à l'occasion du procès de Louis XVI.

Rejetant l'appel au peuple, il vota la mort sans sursis.

Nature peureuse, caractère nul fourvoyé dans cette mêlée ardente, il grossit le nombre des personnages qui amenèrent autant de maux par leur faiblesse que d'autres par leurs crimes, gens trop communs à cette époque déplorable, et que l'histoire accuse avec raison d'avoir sacrifié tour à tour le roi aux Girondins, et la Gironde à la Montagne.

Pour faire oublier le sang qu'ils avaient laissé répandre, les conventionnels de la plaine, ou les « crapauds du marais, » comme les nommait Danton, devinrent, à la chute de Robespierre, les principaux moteurs de la réaction thermidorienne.

Le député de la Marne fut envoyé en mission dans les Ardennes.

Il s'associa aux tendances de son parti, jusqu'au jour où il observa que la direction du mouvement réactionnaire échappait aux républicains modérés pour passer aux mains des aristocrates et des royalistes.

On le vit reprendre alors sa vieille rigueur démocratique.

Delacroix-Constant s'opposa de tout son pouvoir à la restitution des biens confisqués aux victimes de la hache révolutionnaire, et renouvela ses anciennes diatribes contre le petit nombre de ministres de l'Évangile qui n'avaient point été décapités.

Élu au conseil des Cinq-Cents, il fut,

quelques mois après, honoré du portefeuille des relations extérieures.

Il le conserva jusqu'au milieu de l'année 1797.

Son successeur fut l'ex-archevêque d'Autun, Charles-Maurice de Talleyrand-Périgord. L'ambassade de Hollande fut offerte à Delacroix comme fiche de consolation.

Cependant les temps étaient venus.

Après s'être levée du côté de l'Égypte, l'étoile de Bonaparte illuminait la France de ses rayons glorieux, et lui annonçait une ère nouvelle, l'ère de la gloire et de la force incarnées dans un seul.

Comme ces femmes impures, que d'irrésistibles passions déshonorent, que la

débauche flétrit avant l'âge, et qui, vieilles à vingt ans, hideuses à voir, sont insultées, couvertes d'opprobre par leurs amants eux-mêmes, la liberté, en expiation de ses excès, n'était plus pour la grande nation qu'une mégère en décrépitude, un impuissant fantôme.

Le pied du héros des Pyramides la fit rouler dans l'abîme.

Notre conventionnel abjura ses doctrines farouches. Il suivit l'exemple de la France, et salua le jeune capitaine qui se faisait son maître.

Bonaparte aimait les conversions, faible assez ordinaire aux despotes.

Si Marat eût échappé au couteau de Charlotte Corday, et se fût rallié à l'aigle

vainqueur, nous aurions vu peut-être l'Ami du peuple grand chambellan ou prince archichancelier de l'Empire.

Le duc d'Otrante et bien d'autres justifient l'hypothèse.

Delacroix-Constant fut nommé à la préfecture des Bouches-du-Rhône. Il l'échangea plus tard contre celle du chef-lieu de la Gironde, et ce noble proconsul mourut en 1805, à Bordeaux, sous l'habit brodé du fonctionnaire impérial.

Ferdinand-Victor-Eugène Delacroix, notre grand peintre, est son fils [1].

Il est né à Charenton-Saint-Maurice,

[1] Quand il vint au monde, son père avait cinquante-huit ans, et son frère aîné suivait déjà la carrière des armes. Eugène avait, en outre, une sœur presque nubile.

près Paris, le 7 floréal an VI (26 avril 1798).

Sa première enfance fut en proie à nombre d'événements sinistres, dont le moindre, si le génie des arts n'avait eu sur lui des desseins mystérieux, aurait suffi pour le renvoyer dans les limbes.

A Marseille, où le premier consul venait d'envoyer M. Delacroix père et sa famille, une bonne, infiniment trop sensible aux amours du chevalier Faublas, oublia d'éteindre, un soir, la bougie complice de sa passion pour la lecture, et qui brûlait entre elle et le berceau d'Eugène.

Des flammèches tombèrent, mirent le feu au matelas du petit, puis à la couche de sa gardienne.

Réveillée en sursaut par l'incendie, qui lui grillait les bras et le visage, la domestique put l'éteindre et sauver le malheureux enfant.

Comme elle, celui-ci en fut quitte pour d'assez fortes brûlures.

Madame Delacroix congédia l'imprudente personne, à laquelle il lui était impossible de rendre sa confiance. Afin d'éviter le retour de semblables accidents, elle la remplaça par une grosse fille du terroir, Marseillaise illettrée et parfaitement inculte.

Or le destin se plut à tromper ce sage et prévoyant calcul d'une mère.

Si la Phocéenne était incapable, et pour cause, de s'intéresser aux amours écrites,

elle était, en revanche, de première force pour la mise en action du sentiment.

Les marins du port, ces hommes rudes, au front bronzé par la mer et le soleil, avaient surtout les sympathies de la nouvelle bonne.

Un matelot, qui revenait du Levant, toucha son cœur.

Elle se laissa prendre au pittoresque langage de ce Lovelace en vareuse, dont les poches étaient garnies d'or comme celles d'un prince.

— Mille boulets ramés! s'écria-t-il un soir, je veux, mignonne, vous faire les honneurs de mon chez moi!

Son chez lui, c'était le beau navire qui se balançait là-bas dans le port.

Il s'était entendu avec le maître coq pour régaler sa mie d'une collation fine et du meilleur goût. Le rhum de la Jamaïque devait y dominer essentiellement.

Rien à craindre du capitaine, rien à craindre du second.

L'un et l'autre étaient absents du bord. On y trouverait seulement quatre ou cinq camarades, garçons bien élevés et respectueux avec les dames.

Comment refuser cette invitation séduisante? La bonne accepte, et, tandis que Madame la croit sur le Cours à promener Eugène, elle vogue sur l'élément perfide avec l'innocent rejeton confié à ses soins.

Déjà le canot touche au navire, et l'ascension s'opère.

Tout à coup un cri d'épouvante se fait entendre : l'enfant vient d'échapper des bras de sa bonne. Il tombe, on le voit disparaître sous les vagues.

Les matelots se précipitent et plongent. C'est l'amoureux qui parvient à repêcher le fils de monsieur le préfet. La poitrine d'Eugène est gonflée d'eau de mer; il a perdu connaissance.

On arrive néanmoins à lui faire rendre le liquide absorbé.

Ce nouvel accident n'eut d'autre résultat qu'une fièvre de quelques jours et le renvoi de la grosse Marseillaise, incorrigible sirène qui alla sécher ses larmes près du triton libérateur.

Arraché à l'incendie et sauvé des flots,

Eugène, pendant les quelques mois qui vinrent ensuite, eut à subir trois autres épreuves, aussi terribles que celles du feu et de l'eau.

D'abord il s'empoisonna, pour avoir avalé cinq ou six gouttes d'oxyde de cuivre destiné au lavage de cartes géographiques.

Toute une semaine il fut entre la vie et la mort.

Un autre jour, alléché par le fruit de la vigne, notre jeune gourmand faillit s'étrangler, non pas avec un pepin, à l'exemple du sage antique, mais avec une grappe entière, qu'il voulut inconsidérément faire passer par son œsophage.

L'histoire la plus effrayante est celle de sa pendaison. Cette histoire, comme les autres, est d'une authenticité parfaite.

Eugène s'est suicidé à l'âge de deux ans et demi.

Bégayant à peine, il avait déjà le goût le plus vif pour les images. On le voyait tracer, du matin au soir, sur des bouts de papier blanc, d'informes copies de toutes les estampes qui lui tombaient sous la main.

Sa vocation de peintre s'annonçait de bonne heure.

Or son frère aîné, capitaine de hussards, lui avait fait cadeau d'une gravure représentant un supplicié qui se tordait au

bras d'une potence, et tirait la langue avec une effroyable grimace.

Doué d'un esprit d'analyse au-dessus de son âge, Eugène étudia l'action figurée, s'en rendit admirablement compte, et saisit avec une intuition parfaite l'ingénieux mécanisme de la corde, qui s'enroulait au cou du personnage suspendu à la potence, après avoir été fixée d'abord à la charpente horizontale du lugubre instrument.

Cela bien compris, et mû par cet admirable instinct d'imitation qui est l'apanage des petits humains et des singes, il songe à réaliser lui-même le plaisant exercice qui donne une si drôle de mine au supplicié de l'estampe.

En conséquence, il coupe les courroies

de la sabretache de son frère, les noue ensemble, et, sans prévenir personne, monte au grenier de l'hôtel de la préfecture.

Là, s'aidant de vieilles chaises hors de service, il attache le fatal ruban de cuir à une solive du toit et passe l'autre bout en cravate autour de sa gorge.

Rien, jusque-là, de plus simple.

Il ne s'agissait, pour en finir, que d'écarter la chaise.

De ses jambes enfantines il l'agite, la recule, la renverse par un dernier effort, et, comme disent les Anglais, se lance dans l'éternité.

Mais, en ce moment même, sa mère, inquiète d'une aussi longue disparition, le cherchait d'un bout à l'autre de l'hôtel.

Dieu la conduisit au seuil du grenier.

Courir à son enfant chéri, dénouer la courroie, le presser à demi folle contre son cœur, tout s'exécuta beaucoup plus vite que nous ne pouvons le peindre.

Eugène avait la face cramoisie.

Deux minutes plus tard, et l'auteur de *Boissy d'Anglas* n'eût jamais crayonné le moindre chef-d'œuvre.

A Bordeaux, où on le conduisit ensuite jusqu'à l'âge de sept ans, il ne lui arriva rien de remarquable, si ce n'est une étrange prédiction qui lui fut faite, et qui reçut mot à mot son accomplissement.

Nous laisserons ici le grand peintre raconter lui-même.

Il a rédigé des mémoires; le passage qui

va suivre en est un extrait. Les journaux, à diverses époques, ont obtenu l'autorisation de publier quelques chapitres de sa vie. Nous les avons sous les yeux, et nous reproduirons ce qu'ils peuvent avoir de piquant.

« C'est un fou, dit M. Delacroix, qui a tiré mon horoscope.

« Une bonne me menait par la main à la promenade, lorsqu'il nous arrête. Elle cherche à l'éviter ; mais le fou la retient, m'examine attentivement trait par trait, à diverses reprises, et dit :

« — *Cet enfant deviendra un homme célèbre; mais sa vie sera des plus laborieuses, des plus tourmentées, et toujours livrée à la contradiction.* »

« J'ai eu de très-bonne heure, continue-t-il, un grand goût pour le dessin et pour la musique. Un vieux musicien, organiste de la cathédrale de Bordeaux, donnait des leçons à ma sœur. Pendant que je faisais des gambades, ce brave homme, qui d'ailleurs avait beaucoup de mérite et qui avait été l'ami de Mozart, remarquait que j'accompagnais le chant avec des basses et des agréments de ma façon dont il admirait la justesse. Il tourmenta ma mère pour qu'elle fît de moi un musicien. »

Madame Delacroix, après la mort de son mari, regagna la capitale.

Envoyé au lycée Napoléon, Eugène obtint de beaux succès dans ses classes. Il avait un tempérament bizarre ; on le

trouvait tour à tour distrait et réfléchi, calme et fougueux.

Sur les bancs de la troisième, il eut l'inappréciable avantage de se lier avec un gros joufflu de condisciple, au nez retroussé, au menton déjà perdu dans une cravate énorme, paresseux, vantard, plus suspect de gourmandise que de science, qui devait devenir interne aux hôpitaux, et subséquemment pharmacien, docteur, autocrate de théâtre, industriel et membre du comité des gens de lettres. Tout chemin mène à Rome.

Nos lecteurs ont deviné le célèbre Louis Véron.

Jamais il n'appelle Delacroix autrement que « mon ami. »

Disons-le tout bas entre parenthèse, l'artiste, misanthrope renforcé sous les plus gracieux dehors de l'homme du monde, et puritain de mœurs comme de langage, se montre excessivement peu flatté de ces prétentions *camaradesques* de l'homme à la pâte Regnault.

Nous racontions qu'Eugène Delacroix était fort dans ses classes et quittait rarement le banc d'honneur. Parmi ses maîtres, il y en avait un surtout qui ne tarissait point en éloges.

C'était son professeur de dessin.

De fait, il y avait une si grande différence entre les académies d'Eugène et les informes essais de ses condisciples, que le brave homme, renonçant à montrer à son

élève ce que ce dernier savait mieux que lui, le priait parfois de le suppléer dans ses modestes fonctions.

— Votre place n'est plus ici, lui disait-il, mais dans l'atelier de David.

— Croyez-vous? répondait Eugène, au comble du ravissement.

— Oui, certes. Vous irez plus loin que David, si vous suivez la carrière des arts.

Un dimanche, notre lycéen, sans prendre le temps d'aller embrasser sa mère, courut au Musée impérial. Il était neuf heures du matin quand il entra dans les galeries; il en sortit le dernier, à quatre heures du soir, la tête en feu, l'esprit bouleversé.

A la vue de cette prodigieuse multitude

de chefs-d'œuvre que le Louvre possédait
alors, il avait eu la révélation de son avenir.

Comme le Corrége devant une toile de
Raphaël, il s'était dit :

— Moi aussi je suis peintre !

L'année suivante, il entrait, non dans
l'atelier de David, — l'artiste régicide venait d'être envoyé en exil par la Restauration, — mais dans l'atelier du baron Guérin, professeur à l'école des Beaux-Arts[1].

Eugène achevait sa dix-huitième année.

Certes, il ne pouvait choisir un peintre dont le genre et la méthode fussent

[1] Ary Scheffer était, chez le baron Guérin, le camarade d'Eugène Delacroix.

plus antipathiques à ses conceptions et à ses sentiments innés.

Aussi la plus grande froideur régnat-elle constamment entre le maître et l'élève.

Ne pouvant soumettre à ses doctrines ni convertir à sa manière cette nature opiniâtre et indépendante, Guérin affecta de traiter Eugène comme un écolier amateur.

— Laissez-le, disait-il en haussant les épaules. Il perd son temps ici; mais il est riche : mieux vaut qu'il fasse des croûtes que des dettes.

Jamais il ne lui adressa la moindre parole d'encouragement.

Son parti pris allait jusqu'à ne vouloir

point reconnaître le zèle infatigable du jeune homme, sa persévérance et son assiduité quand même au travail.

Six ans plus tard, avant de terminer son premier tableau, le *Dante et Virgile*, Delacroix se rendit chez le rigide professeur et le pria de venir voir cette œuvre.

Guérin le reçut avec sa mine la plus renfrognée.

— Pourquoi faire? demanda-t-il sur un ton rogue.

— Je désire m'éclairer de vos conseils, répondit humblement le jeune peintre.

— Soit, j'irai, fit le baron.

Quelques jours après, il se rendit à l'atelier d'Eugène, rue de la Planche, au fond du faubourg Saint-Germain.

— Miséricorde !... Ah ciel!... *Qué qu' c'est qu' ça?* cria-t-il tout d'abord en lorgnant le tableau.

— C'est le voyage du Dante aux enfers, répondit Delacroix avec déférence. Ici vous pouvez reconnaître le vieux Gibelin ; Virgile l'accompagne, et voici l'infernal nocher. Ces hommes qui se tordent dans les convulsions du désespoir, ce sont les damnés.

— Je ne les trouve pas assez roussis, murmura dédaigneusement Guérin du bout des lèvres.

— Que voulez-vous dire? demanda le jeune homme.

— Ce que je veux dire... Ne le devinez-vous pas? Votre tableau est absurde.

La composition en est détestable, la musculature exagérée, impossible... Ah! vous voulez jouer au Michel-Ange! On se casse les reins à ce jeu-là, mon cher.

— Ainsi vous croyez que mon tableau...

— Sera refusé, parbleu! refusé d'emblée, je vous l'affirme! C'est désagréable, mais à qui la faute? Vous n'avez jamais tenu compte de mes avertissements; vous étiez plus obstiné qu'une mule... Serviteur, monsieur, serviteur!

Et le baron Guérin s'en alla courroucé.

Delacroix resta dans la consternation.

Pourtant, malgré le fâcheux pronostic de son ancien maître, il envoya sa toile au Louvre.

Ceci se passait en 1822.

Le *Dante et Virgile* obtint un succès d'enthousiasme. Son auteur s'était endormi, la veille, parfaitement inconnu; le lendemain, il se réveilla célèbre. On vit dans ce tableau toute une révolution en perspective, et ce fût là peut-être une des principales causes des louanges accordées au peintre. Le mérite de la composition ne venait qu'en second ordre.

Selon nous, Eugène Delacroix n'a pas rendu cette grande figure du Dante comme elle nous apparaît au travers des âges, avec son auréole d'éclatante poésie, avec son cachet de profondeur sublime. Le personnage est tout ce qu'on veut, mais ce n'est point l'auteur de la *Divina Commedia*.

Peu de jours après l'ouverture du Salon, Delacroix rencontra Guérin à la porte de l'Institut.

— Ah! ah! cria le vieux peintre, vous êtes tout gonflé, tout ballonné! Cela se voit à votre regard et à votre démarche. Savez-vous ce que prouve ce grand triomphe dont vous êtes si fier? Eh bien, cela prouve uniquement....

— Que vous auriez refusé mon tableau si vous eussiez fait partie du jury, cher maître; je n'en doute pas, interrompit Delacroix : vous m'avez toujours témoigné tant de bienveillance!

— Ta! ta! fit le baron, je n'ai jamais eu de bienveillance pour les hérétiques. Le jour viendra, je l'espère, où nous brû-

lerons vos pinceaux en place de Grève.

— On y a brûlé quelquefois, cher maître, d'excellentes choses.

— Mais, cria Guérin furieux, décidément vous êtes donc un révolutionnaire !

Sa figure était pourpre.

Eugène cessa la discussion pour ne point le mener jusqu'à l'apoplexie.

Avant d'aller plus loin dans cette notice biographique, notre devoir est de démentir un bruit calomnieux que des jaloux et des méchants ont fait courir à propos de la première toile de M. Delacroix.

On a prétendu que son ami Géricault, l'immortel auteur du *Naufrage de la Méduse*, alors dans toute la maturité de

son magnifique talent, avait travaillé au tableau de *Dante et Virgile*.

« Tout ce qu'il y a de bien dans cette composition est de Géricault, disaient ces acharnés détracteurs, les défauts seuls appartiennent en propre à Delacroix. »

Lâche mensonge que l'artiste, fier et digne avant tout, n'a jamais daigné relever ni combattre.

Il a continué, depuis la mort de son ami, de présenter au public d'innombrables toiles, où son talent se développe et prend des proportions nouvelles. C'était la seule réponse à faire aux ennemis de sa gloire.

Du reste, les éloges de Prudhon, de Gros et de Gérard, dédommagèrent ample-

ment Delacroix de la méchanceté des critiques, et de l'injustice de son premier maître.

— Ce jeune homme est très-fort, disait Gérard; mais il court sur les toits.

Gros ne mit aucune restriction à la louange.

— *Macte animo, generose puer!* Courage, vaillant champion! cria-t-il en pressant la main d'Eugène. Votre œuvre est magnifique; c'est du Rubens châtié.

Puis il ajouta :

— Voyons, que puis-je faire pour vous? Disposez de mon influence; venez étudier avec moi et gagner le prix de Rome dans mon école.

Notre héros déclina ces avances.

Il sentait que son génie l'emportait vers une autre route.

— Que je puisse voir seulement, lui répondit-il, vos grands tableaux de l'Empire.

« Ces tableaux, ajoute Delacroix, racontant lui-même l'anecdote, étaient dans l'ombre de son atelier. Ils ne pouvaient être exposés au grand jour, à cause de l'époque et des sujets. Je restai quatre heures seul avec lui, au milieu de ses préparations et de ses esquisses. Il me donna les marques de la plus grande confiance, et Gros était un homme très-inquiet et très-soupçonneux. »

L'auteur de *Sapho à Leucade*[1] ne

[1] Ce tableau, avec la *Bataille d'Aboukir*, — *Charles-Quint visitant les tombeaux de Saint-Denis*, — le

tarda pas à comprendre qu'il avait en Delacroix un rival terrible.

Chaque jour le nom du jeune artiste grandissait, tandis que le sien, presque indifférent déjà aux générations présentes, menaçait de s'éteindre dans l'oubli.

« Quand ses élèves, peut-être pour le flatter, critiquaient mes tableaux, ajoute encore Delacroix, il les arrêtait, non pas en prenant le parti du peintre, mais en leur disant que j'étais un jeune homme parfaitement honnête et bien élevé. »

Tout le monde connaît la triste fin du

Champ de bataille d'Eylau, — *Bonaparte au pont d'Arcole* et la *Bataille de Nazareth*, constitue l'œuvre principale du baron Gros.

baron Gros : la douleur de voir sa renommée décroître le conduisit au suicide.

Jamais artiste, à ses débuts, ne souleva plus d'opposition que Delacroix.

Sa peinture, hardie jusqu'à l'insolence, folle, échevelée, renversait toutes les règles prescrites et détrônait le genre grec par l'audace du dessin, par l'intrépidité de la couleur.

Contre lui le journalisme se mettait en rage.

Un seul homme, déjà grand ami des révolutions en tout genre, prit sa défense dans le *Constitutionnel*, dont, à cette époque, il était l'humble rédacteur.

Nous parlons de M. Thiers.

S'exprimant au sujet de la toile qui représente le Dante et Virgile, et portant aux nues la fermeté de pinceau de l'artiste, son imagination brillante, son goût sévère, sa richesse de couleur, il terminait par un parallèle bizarre et par le plus singulier de tous les mélanges de noms.

« En résumé, disait-il, MM. Drolling, Dubufe, Cogniet, Destouches et Delacroix forment une génération nouvelle qui soutient l'honneur de l'école et marche avec le siècle vers le but que l'avenir lui présente. »

M. Thiers ne connaissait pas Eugène Delacroix.

Sa prédilection, en conséquence, était tout artistique et pleinement désintéressée.

Le peintre et son Aristarque ne se rencontrèrent qu'à dix-huit mois de là, chez le baron Gérard, à Auteuil. M. Thiers venait de publier un second article, dans le sens de l'autre, et plus élogieux encore, à l'occasion du *Massacre de Scio*.

De la part du peintre, cette entrevue ne se passa point sans quelque embarras.

Il fut obligé de s'accuser de négligence envers cet ami inconnu, le seul qui, dans toute la presse, eût eu le courage de le soutenir.

— A nos âges, monsieur, répondit Thiers avec autant d'esprit que de bon goût, on ne se fait pas de visites. On travaille, chacun de son côté, dans l'atelier, dans le cabinet; on échange ses pensées

avant que de se voir, et, quand la fortune met en présence l'artiste et l'écrivain, il n'est pas besoin de les présenter l'un à l'autre : ils se connaissent, ils s'estiment, ils sont amis.

Les arts, plus heureux que la politique, ont vu M. Thiers fidèle à un principe et à une affection.

Bien évidemment le *Massacre de Scio* est l'œuvre capitale d'Eugène Delacroix.

Tous nos lecteurs ont vu cette toile admirable, soit au Musée du Luxembourg, soit à l'Exposition universelle.

Chassées de leurs villages par l'incendie qui fume encore dans le lointain, des familles errantes se jettent dans la campagne et sont poursuivies par des égorgeurs turcs

ou albanais. Hommes, femmes, enfants, vieillards, immobilisés par l'effroi, regardent venir à eux la mort ou l'esclavage. Un cavalier féroce traîne, attachée à la queue de son cheval, une jeune Grecque, dont le frère, ou l'amant peut-être, se précipite avec toute l'énergie du désespoir sur le ravisseur, qui tire à demi son cimeterre et va lui fendre le crâne.

Par la science des poses, par l'habileté du dessin, mais surtout par la magie de la couleur, ce tableau rappelle les grands maîtres du seizième siècle; il mérite une place à côté des plus belles toiles du Véronèse.

Arrêté devant l'aïeule accroupie, Girodet signalait à Delacroix un œil *expressif*

jusqu'au sublime, disait-il, mais placé un peu bas dans le visage.

— Dieu me préserve d'y retoucher! s'écria le peintre. Je corrigerais le dessin, mais retrouverais-je l'inspiration?

Pendant ces premières années de sa vie d'artiste, Eugène Delacroix, de huit heures du matin, en hiver, et de cinq heures en été, travaillait sans repos ni trêve jusqu'au moment où la chute du jour le contraignait à quitter l'album ou la toile.

En 1826, il exposa le doge *Marino Faliero,* décapité sur l'escalier des Géants, à Venise; la *Grèce sur les ruines de Missolonghi,* et plusieurs tableaux de petite dimension, le tout au profit des Grecs.

La générosité d'un pareil acte est voi-

sine de l'héroïsme, car, à cette époque, il ne jouissait point encore de son patrimoine.

Il avait, rue des Maçons-Sorbonne, un atelier sombre, humide, ouvert à tous les souffles de la bise, et ne ressemblant en aucune sorte à celui d'aujourd'hui, « dont l'atmosphère est tellement chaude, dit le biographe exclusivement estimé de M. Janin, que des couleuvres y vivraient heureuses. »

Trois fois la semaine, il se rendait à l'amphithéâtre de dissection de Clamart, afin d'y étudier l'anatomie sur le cadavre même.

Tout le monde le prenait pour un carabin.

Delacroix s'est exercé du crayon plus encore peut-être que du pinceau. Le nombre de dessins qu'il a chez lui est incalculable. Il montre vingt cartons d'études ou de copies faites d'après l'antique et les grands maîtres.

Une fois le soleil couché, la métamorphose la plus complète avait lieu chez notre studieux artiste.

Il endossait le frac noir, se gantait de blanc et faisait son apparition dans les cercles d'un monde choisi, tantôt chez le baron Gérard, tantôt chez madame Virginie Ancelot, tantôt chez Cuvier, au Jardin des Plantes.

La société qu'il rencontrait dans ces divers salons était à peu près la même:

Prosper Mérimée, le sceptique, ami intime d'Eugène, y représentait la littérature, avec Henri Beyle et mademoiselle Delphine Gay. Victor Jacquemont, ce triste martyr que sa passion des recherches et des découvertes devait bientôt envoyer périr au fond de l'Inde [1], y représentait la science. Quant à l'art dramatique, il n'y comptait que deux noms, mais quels noms! mademoiselle Mars et Talma.

Ces assemblées charmantes se prolongeaient souvent jusqu'à une heure fort avancée de la nuit.

Le lendemain, néanmoins, à l'apparition du jour, Delacroix reprenait la palette

[1] Il mourut à l'âge de trente et un ans.

et les pinceaux. Il travaillait avec un redoublement d'ardeur, sans que la fatigue des joies mondaines altérât en rien son tempérament, si délicat aujourd'hui et si impressionnable.

On était alors en pleine fièvre romantique.

De chaleureux apôtres prêchaient à tout venant les dogmes de la religion nouvelle.

Ils cherchaient à recruter n'importe où des prosélytes; ils enrôlaient sous leur bannière quiconque se montrait novateur.

Ainsi, voyant dans les beaux-arts un peintre audacieux substituer l'étude des passions à la froide étude de la ligne, ils le déclarèrent disciple du romantisme,

tout naturellement et sans le consulter.

Delacroix, à les entendre, s'inspirait de la *préface de Cromwell*, et prenait le mot d'ordre du chef suprême de l'école.

Soit que l'artiste manquât de logique et ne se comprît pas lui-même, soit qu'il crût humiliant pour son orgueil de laisser marier son pinceau à la plume d'un grand poëte, soit par simple esprit de contradiction, il se déclara classique en littérature, et classique forcené, répudiant tout principe solidaire avec l'école adverse.

Il s'explique même assez brutalement à cet égard.

« On m'a, dit-il, enrégimenté, bon gré,

mal gré, dans la coterie romantique, ce qui a pu ajouter les sottises de quelques-uns aux sottises que j'ai pu faire... »

L'auteur de *Marino Faliero* semble attribuer toutes les persécutions dont il fut alors victime à cette alliance compromettante, où, quoi qu'il en eût, on persistait à l'engager.

Comme il raconte fort bien lui-même, nous lui donnerons de nouveau la parole.

« Sous la Restauration, les Salons de peinture n'étaient point annuels. Pour un homme militant et ardent, c'était un grand malheur dans l'âge de la sève et de l'audace. A la fin de l'un de ces Salons, en 1827 (on renouvelait alors les tableaux à

mesure que l'exposition se prolongeait), j'exposai un tableau de *Sardanapale*[1]. S'il m'est permis de comparer les petites choses aux grandes, ce fut mon Waterloo.

« J'avais eu quelques succès à ce Salon, qui dura presque six mois. Cette œuvre nouvelle, qui arriva la dernière, souleva l'indignation feinte ou réelle de mes amis ou de mes ennemis. Je devenais l'abomination de la peinture. Il fallait me refuser l'eau et le sel.

« M. Sosthènes de la Rochefoucauld,

[1] « La couleur du *Sardanapale*, dit le critique Thoré, était fraîche et abondante comme celle de Rubens. » M. Delacroix avait précédemment donné le *Christ au jardin des Oliviers*, qui décore l'église Saint-Paul, et le *Justinien* de la salle du conseil d'État. Nous avons revu ces deux toiles à l'Exposition universelle, ainsi que le *Marino Faliero*.

alors chargé des beaux-arts, me fait venir. Je rêve déjà quelques grandes commandes, quelques vastes tableaux à exécuter. M. Sosthènes fut poli, empressé, aimable; il s'y prit avec douceur et comme il put, pour me faire entendre que je ne pouvais pas avoir raison contre tout le monde, et que, si je voulais avoir part aux faveurs du gouvernement, il fallait changer de manière.

« — Je ne pourrais, lui répondis-je, m'empêcher d'être de mon opinion, quand la terre et les étoiles seraient d'une opinion toute contraire. »

« Et, comme il s'apprêtait à m'attaquer par le raisonnement, je lui fis un grand salut et je sortis de son cabinet.

« J'étais enchanté de moi-même,

« A partir de ce moment, mon *Sardanapale* me parut une œuvre supérieure, plus remarquable que je ne l'avais pensé. »

Voilà de l'orgueil qui ne se cache pas, à la bonne heure!

On retrouve dans ces dernières lignes Eugène Delacroix tout entier. La contradiction ne parvient jamais à lui faire opérer un mouvement rétrograde, et l'entêtement chez lui atteint des proportions héroïques. Son génie indomptable a pris pour devise :

Etiam si omnes, ego non.

Une rupture complète avec les Mécènes officiels fut le résultat de cette intrépidité farouche. Les États seuls, à l'époque présente, sont assez riches pour rémunérer

les talents de premier ordre, et deviennent les dispensateurs suprêmes des grands travaux.

Eugène Delacroix dut se résigner, jusqu'à la Révolution de juillet, à travailler uniquement pour la gloire.

Cette conduite est honorable et témoigne de l'élévation de son caractère.

L'artiste, se croyant dans le vrai, ne transigea sous aucun prétexte. Dix mille livres de rente, composant sa fortune patrimoniale, lui permirent d'attendre des jours meilleurs. Il n'abandonna point la grande peinture[1], et vécut avec une stricte économie.

[1] On reporte à cette époque la publication de deux séries lithographiques, la première reprodui-

Rien n'est coûteux comme les beaux-arts.

Avec six francs par an de papier, de plumes et d'encre, le poëte, le romancier, l'historien, peuvent écrire des chefs-d'œuvre; mais les frais du peintre et du sculpteur sont immenses.

La chute de la branche aînée mit un terme à la proscription d'Eugène Delacroix.

Nous le voyons reparaître au Salon de 1831 avec six tableaux, dont l'un, représant, ou plutôt traduisant librement une collection de médailles, de pierres gravées et de bas-reliefs antiques appartenant à M. le duc de Blacas ; la seconde, composée de dessins sur *Faust*. Bien qu'on attribue à Gœthe (mais que n'attribue-t-on pas à Gœthe?) un mot très-flatteur sur cette œuvre, elle nous semble médiocre, et Delacroix est aussi loin de la vérité que Lagrénée ou Vincent dans leurs académies.

sentant deux tigres de grandeur naturelle, n'est certes point au-dessous des chasses de Rubens.

Sa fameuse *Liberté sur la barricade*, exposée de nouveau à l'allée des Veuves, ne nous a pas produit l'effet que nous en attendions. C'est franc de dessin, mais d'une couleur grise et froide.

Le soleil de Juillet n'a prêté à l'artiste aucun de ses rayons.

D'ailleurs, cette femme aux seins nus, à côté d'un combattant en redingote, offre une poésie de circonstance aujourd'hui très-douteuse.

Un autre tableau de la même année représente le cardinal de Richelieu disant la messe dans sa chapelle du Palais-Royal.

Cette toile a été brûlée dans les regrettables scènes de dévastation qui déshonorent le souvenir du 24 février 1848. On reprochait à l'auteur de n'avoir pas bien senti la grande figure du cardinal-ministre, et ce reproche était juste.

Eugène Delacroix compose beaucoup trop vite, le plus souvent sans attendre l'inspiration.

— Pourquoi cette ardeur fébrile au travail? lui répètent chaque jour les personnes qui s'intéressent à sa gloire; à quoi bon produire sans cesse et sans relâche?

— Notre œuvre est exposée à tant de risques, répond le peintre, qu'il faut la multiplier le plus possible, afin de diminuer les chances de l'oubli.

Rien ne serait plus logique, si l'on produisait toujours des merveilles.

Après l'exposition de 1831, Eugène Delacroix partit pour le Maroc. C'est le seul voyage important qu'il ait fait dans le cours de sa carrière artistique. Il n'a jamais voulu voir l'Italie, afin de ne rien perdre de son originalité, dit-il encore.

Autre paradoxe !

Nos plus grands peintres n'ont rien perdu de leur cachet spécial pour s'être formés à l'école de Raphaël et de Michel-Ange.

Delacroix fut attaché à la légation que le roi Louis-Philippe envoyait au sultan Abd-er-Rhaman. L'influence de son ami Thiers lui obtint cette faveur.

Il garde un souvenir enthousiaste de sa visite aux contrées africaines.

« Ces longues courses à cheval, dit-il, ces rivières passées à la nage, car il n'y a ni ponts ni bateaux pour ne pas favoriser l'évasion des voleurs, toutes ces émotions de la vie d'aventures me remuaient profondément. Les hommes et les femmes de cette forte race s'agiteront, tant que je vivrai, dans ma mémoire. C'est en eux que j'ai vraiment retrouvé la beauté antique.

« Je faisais mes croquis au vol et avec beaucoup de difficultés, à cause de l'opinion des musulmans sur les images; j'arrivai néanmoins à faire poser de temps à autre hommes et femmes pour quelques

pièces de monnaie. Le modèle avait ordinairement une rare intelligence de mes moindres intentions ; mais, le croquis fait, il le prenait, le tournait et le retournait en tous sens, avec la curiosité du singe qui cherche à lire un papier, et le remettait en place, riant de pitié pour moi, qui pouvais ainsi m'attacher à une occupation si puérile.

« Autre plaisir que j'avais encore : l'étude des chevaux arabes.

« Ils ont sous le ciel natal un caractère particulier de fierté, d'énergie, qu'ils perdent en changeant de climat ; il leur arrive assez souvent de se débarrasser violemment de leur cavalier, afin de se livrer entre eux de sanglantes batailles

qui durent des heures entières. Ils se prennent à belles dents comme des tigres, et rien ne peut les séparer. Les souffles rauques et enflammés qui sortent de leurs naseaux écarlates, comme la respiration des locomotives, leurs crins épars ou empâtés de sang, leurs jalousies féroces, leurs rancunes mortelles, tout en eux, attitude et caractère, s'élève jusqu'à la poésie. »

Par cette citation et par celles que nous avons déjà faites, on peut voir qu'Eugène Delacroix n'est pas seulement un grand maître dans son art.

Il a, comme dit Alfred de Musset, un joli brin de plume à son pinceau.

Les lecteurs de la *Revue des Deux Mondes* n'ont pas oublié ses remarqua-

bles études sur Poussin et sur Michel-Ange.

Son style abonde en périodes. Il arrive souvent à produire de beaux effets; mais il vise trop à être académique et pèche par la diffusion.

La Revue des Deux Mondes n'est pas le seul recueil littéraire qu'Eugène Delacroix ait honoré de ses articles; il en a donné quelques-uns au *Plutarque français.*

Mais laissons l'écrivain pour revenir au peintre.

En 1833, M. Delacroix n'expose que des portraits et deux aquarelles faites au Maroc. L'année suivante, il envoie au Salon des œuvres plus importantes, la *Ba-*

taille de Nancy, — les *Femmes d'Alger*, — le *Portrait en pied de Rabelais*, etc. En 1835, il nous donne le *Christ en croix* et le *Prisonnier de Chillon*.

Cette dernière toile a plus de réputation que de valeur réelle. Est-ce de l'histoire peinte? est-ce du drame? Le pinceau de l'artiste a-t-il interprété dignement la poésie large, émouvante, accentuée, de l'auteur du *Pèlerinage de Child-Harold*? Non. C'est une scène presque triviale, où l'inspiration lui fait complétement défaut. Les traits du prisonnier sont ignobles; son œil est éraillé; la serpillière qui entoure ses flancs et ses jambes ressemble au tablier d'un maçon.

Le *Christ en croix* est meilleur. Cepen-

dant le visage de l'Homme-Dieu est loin d'offrir cette résignation sublime dans la mort qu'a toujours su lui donner la peinture italienne. Il y a ici un patient, une douleur physique très-profonde ; mais la sanctification de cette douleur, mais l'héroïsme du sacrifice, mais l'expression de la bonté céleste perçant sous l'angoisse suprême ; rien de tout cela ne nous apparaît sur la toile de M. Delacroix.

Il sollicita, vers cette époque, la commande de quelques tableaux pour le Musée de Versailles. On lui donna, comme à tout le monde, trois cadres à remplir[1].

Mais, en 1837, M. Thiers lui obtint la

[1] La *Bataille de Taillebourg* est le meilleur de ces tableaux, et le plus connu.

décoration du salon du Roi à la Chambre des députés.

Louis-Philippe se fit bien un peu tirer l'oreille avant d'accéder au désir du ministre. Il ne comprenait rien à cette peinture, pleine de hardiesse et bouillante de fièvre, qui dédaigna toujours de se faire comprendre du vulgaire. Pour la centième fois il répéta son mot connu :

« — Vraiment, j'aime mieux Abel de Pujol. Il compose bien, et il n'est pas cher. »

Les peintures de l'ancien salon du Roi sont du genre allégorique.

Elles couvrent les quatre murs et le plafond, déroulant toute la vaste épopée

des choses humaines, guerre, agriculture, industrie, justice. Leur succès fut grand et légitime. Eugène Delacroix y a modéré sa fougue; son coloris y atteint une finesse qu'on ne retrouve pas dans ses autres compositions.

Deux ans plus tard, M. de Lamartine, se trouvant avec l'artiste dans un cercle du faubourg Saint-Germain, lui adressa quelques mots de félicitation *bien sentis* sur ces belles peintures monumentales qu'il avait l'occasion de voir tous les jours.

Notre peintre s'incline, enchanté d'abord des éloges du grand poëte, et l'auteur des *Méditations* poursuit ses compliments mélodieux.

Tout à coup le visage olivâtre d'Eugène

passe au rouge foncé. Sa lèvre se contracte par un amer sourire.

— Je suis très-sensible, monsieur, répond-il, à ce que vous dites d'obligeant pour moi ; mais ne confondez-vous pas mon œuvre avec celle qui décore la *salle des Conférences ?* Elle est de mon confrère M. Heim, membre de l'Institut.

L'histoire ne dit pas comment Lamartine se tira de cette situation critique.

Au nombre des amitiés illustres dont s'honore Eugène Delacroix, il faut compter celle de madame George Sand. Leur liaison remonte aux débuts de l'auteur d'*Indiana*. C'est lui qui a fait d'elle ce magnifique portrait devenu populaire, gravé, lithographié, modelé de cent fa-

çons, et vendu à des milliers d'épreuves.

Madame Sand y est représentée sous le costume masculin, presque de profil, avec une cravate négligemment nouée autour du cou.

Son admiration pour le talent de M. Delacroix est extrême. Elle lui a consacré dans ses *Mémoires* des pages enthousiastes.

Tout en n'aimant pas les femmes, au sens propre qu'on attache à ce mot, l'éminent artiste a toujours recherché la société des bas-bleus que l'esprit et le talent distinguent.

Une autre de ses amies est la belle et spirituelle madame Louise Colet.

De 1838 à 1853, Eugène Delacroix, porté aux nues par certains critiques[1], obstinément nié par d'autres[2], ayant, année commune, au Salon, dix toiles refusées pour une admise, continua cette vie de travail infatigable et de lutte intrépide à laquelle toute autre organisation que la sienne eût infailliblement succombé.

Sa petite fortune est la sauvegarde de son indépendance. Il l'emploie au service exclusif de sa noble passion pour l'art.

[1] Le républicain Thoré lui prodigua l'encens le plus pur. Tous les ans, au 1er janvier, M. Delacroix lui envoyait un tableau, pour reconnaître les bons offices de sa plume.

[2] Surtout par le terrible Delescluze, qui écrivait effrontément : « Ce gaillard-là peint si bien les animaux : pourquoi ne fait-il pas le même honneur à la figure humaine ? »

Au lieu de s'enrichir, il s'appauvrit chaque jour.

Un de ses confrères, qui ne le jalouse pas et qui lui rend justice, nous disait :

— Savez-vous pourquoi Delacroix tient si fort à faire partie de l'académie des Beaux-Arts ? En voici la raison : ses yeux deviennent très-faibles; il redoute pour sa vieillesse le plus grand malheur qui puisse arriver à un peintre, la perte de la vue, et le traitement de quinze cents francs attaché au titre de membre de l'Institut le rassurerait sur l'avenir.

Outre les tableaux que nous avons cités, M. Delacroix exposa successivement à l'appréciation du public la *Médée furieuse*,

peinture violente et pleine de génie, — les *Convulsionnaires de Tanger*, qu'il faut voir à très-longue distance pour y démêler quelque chose, — *Hamlet et les fossoyeurs*, belle composition dont on peut critiquer la touche un peu lourde, — la *Justice de Trajan*, — la *Prise de Constantinople par les croisés*, — *Une Noce juive dans le Maroc*, — la *Magdeleine dans le désert*, — la *Sibylle*, — les *Adieux de Roméo et de Juliette*, — les *Dernières Paroles de Marc-Aurèle*, — le *Christ au tombeau*, — la *Mort de Valentin*, — le *Giaour*, etc.

Tous ces tableaux ont reparu à l'Exposition universelle.

Beaucoup d'autres peuvent être cités

dans l'œuvre immense du peintre. Mentionnons seulement le *Caïd marocain,* — la *Dernière Scène de Don Juan,* — *Cléopâtre,* — *Muiay Abd-er-Rhaman, entouré de sa garde,* — *Rebecca, enlevée par les ordres du templier Boisguilbert,* — *Marguerite à l'église,* — la *Descente de croix,* propriété de l'église Saint-Louis, au Marais, — le *Tasse en prison,* — l'*Éducation de la Vierge,* — le *Roi Jean à la bataille de Poitiers,* — les *Deux Foscari,* — la *Chasse aux Lions,* — *Boissy d'Anglas,* épisode effrayant de 93, rendu avec une sublime expression d'horreur, — *Lady Macbeth,* — le *Bon Samaritain,* — la *Résurrection de Lazare,* — *Othello et Desdemona,* — le *Martyre de saint Étienne,* — le *Lion dévorant une*

chèvre, — la *Famille arabe* et les *Pèlerins d'Emmaüs*[1].

Chargé de la décoration de la bibliothèque du Luxembourg, en 1845, et de celle de la bibliothèque des Députés, en 1847, Eugène Delacroix peignit au Louvre, deux ans plus tard, le plafond de la galerie d'Apollon, et enfin, en 1853, le salon de la Paix, à l'Hôtel de Ville.

Depuis lors, il exécute, à l'église Saint-Sulpice, les travaux de la Chapelle de la Vierge.

La commission municipale de Paris le compte au nombre de ses membres les

[1] Nous ne parlons pas d'une foule de portraits, dont les principaux sont ceux de MM. de Mornay et Démidoff.

plus dévoués et les plus actifs. Aussi le cicerone qui montre aux étrangers le plafond du salon de la Paix ne manque pas d'ajouter, avec emphase, comme péroraison à son thème élogieux :

« — Ces peintures sont de M. Eugène Delacroix, membre de la commission municipale ! »

Au physique, l'illustre peintre est un homme de petite taille, robuste et plein de verdeur.

Malgré ses cinquante-huit ans, il n'a pas un cheveu gris.

Le développement du bas de son visage indique une grande audace, une inflexible ténacité. Son œil petit et clignotant lance de vifs éclairs ; on voit s'y

refléter l'esprit, l'intelligence, la finesse, la verve.

Tout, dans sa personne, dénote une hauteur dédaigneuse, à demi voilée par des manières parfaites et par une bienséance exquise.

Delacroix hante les sociétés d'élite.

Il ne se lie avec aucun de ses confrères, que, du reste, il dépasse de cent coudées par la profondeur de ses connaissances. On retrouve en lui la forte organisation du Poussin.

Jamais il n'a voulu s'engager dans les nœuds de l'hymen.

Rien n'égale son horreur pour le ménage et pour la turbulence des enfants.

Travailleur frénétique, il ferme sa porte à tout le monde. Il est aussi impossible de pénétrer dans son atelier que dans un cloître de Carmélites.

On ne lui connaît point d'élèves.

Sa gouvernante est obligée de l'arracher à ses pinceaux pour lui faire prendre, deux fois par jour, un peu de nourriture.

Esprit railleur, mordant, sans pitié pour les sots, il les déconcerte par son regard magnétique et les persifle avec un aplomb vainqueur, témoin ce financier d'Allemagne, en passage à Paris, et qui voulait avoir son portrait de la main du grand peintre.

— Combien me prendrez-vous? dit à Delacroix ce Turcaret d'outre-Rhin.

— Dix mille francs, répond l'artiste.

— Ah! *der Teufel*, quelle somme! J'en donne cinq mille, et c'est bien suffisant pour tirer mes traits.

— Y songez-vous? dit le peintre : j'aurais à peine de quoi vous tirer les oreilles!

FIN.

POST-SCRIPTUM

18 mai 1856.

Aujourd'hui même, dans le journal le *Siècle*, six mois après la publication de sa biographie, M. Alphonse Karr nous consacre deux colonnes, où il s'applique agréablement à nous tourner en ridicule. On sait que M. Karr est passé maître dans la moquerie et dans la charge. Nous lui ferons l'honneur d'une prochaine réponse.

Mon cher Musset,

avez-vous encore la possi-
bilité de me faire recom-
mander à Paris pour l'élection
prochaine à l'Institut. Si cela
ne vous engage pas trop, si ne
vous dérange, je vous deman-
derai le même service que
l'année dernière : mais surtout
ne vous gênez pas, si vos rapports
ne sont plus les mêmes
qu'alors. – Ouï – 10 – et
mille amitiés bien priées

Eug Delacroix

le 27.

www.ingramcontent.com/pod-product-compliance
Lightning Source LLC
Chambersburg PA
CBHW070956240526
45469CB00016B/1284